智永真書千字文

經典碑帖全本放大

上海書畫出版社

天地玄黃　宇宙洪荒　日

盧辰宿列張　寒來暑往　注

秋收冬藏　閏餘成歲　律呂

調陽　雲騰致雨　露結為霜

金生麗水　玉出崑崗　劍

珠稱夜光　果珍李柰

菜重芥薑　海鹹河淡　鱗潛

羽翔　龍師火帝　鳥官人皇

始制文字　乃服衣裳　推位

讓國有虞陶唐　弔民伐罪

周發殷湯　朝問道　垂拱

平章　愛育黎首　臣伏戎羌

遐邇壹體　率賓歸王　鳴鳳

在樹　白駒食場　化被草木

賴及萬方　蓋此身髮　四大

五常　恭惟鞠養　豈敢毀傷

比兒孔懷兄弟同氣連枝

交友投分　切磨箴規　仁慈

隱惻造次弗離　節義廉退

顛沛匪虧　性靜情逸　心動

神疲守真　志滿逐物　意移

堅持雅操　好爵自縻　都邑

華夏　東西二京　背芒面洛

浮渭據涇　宮殿磐鬱　樓觀

飛驚　圖寫禽獸　畫綵仙靈

丙舍傍啟　甲帳對楹　肆筵

設席　鼓瑟吹笙　升階納陛

弁轉疑星　右通廣內　左達

承明　既集墳典　亦聚群英

杜稿鍾隸　漆書壁經　府羅

將相路俠槐卿　戶封八縣

家給千兵　高冠陪輦　驅轂

振纓　世祿侈富　車駕肥輕

杭極殆辱近恥　林皋幸即

兩疏見機　解組誰逼　索居

閒處沉默　寂寥求古　尋論

散慮逍遙　欣奏累遣　慼謝

歡招　渠荷的歷　園莽抽條

枇杷晚翠　梧桐早彫　陳根

委翳　落葉飄颻　遊鵾獨運

凌摩絳霄　耽讀翫市　寓目

囊箱　易輶攸畏　屬耳垣墻

具膳湌飯　適口充腸　飽飫

享宰　飢厭糟糠　親戚故舊

老少異糧　妾御績紡　侍巾

帷房　紈扇圓潔　銀燭煒煌

畫眠夕寐　藍筍象床　絃歌

酒讌　接杯舉觴　矯手頓足

悅豫且康　嫡後嗣續　祭祀

蒸嘗　稽顙再拜　悚懼恐惶

靡恃己長信使可覆器欲
難量墨悲絲染詩讚羔羊
景行維賢克念作聖德建
名立形端表正空谷傳聲
虛堂習聽禍因惡積福緣
善慶尺璧非寶寸陰是競
資父事君曰嚴與敬孝當
竭力忠則盡命臨深履薄
夙興溫凊似蘭斯馨如松
之盛川流不息淵澄取映
容止若思言辭安定篤初
誠美慎終宜令榮業所基
藉甚無竟學優登仕攝職
從政存以甘棠去而益詠
樂殊貴賤禮別尊卑上和
下睦夫唱婦隨外受傅訓
入奉母儀諸姑伯叔猶子

微旦孰營桓公匡合濟弱
扶傾綺迴漢惠說感武丁
俊乂密勿多士寔寧晉楚
更霸趙魏困橫假途滅虢
踐土會盟何遵約法韓弊
煩刑起翦頗牧用軍最精
宣威沙漠馳譽丹青九州
禹跡百郡秦并嶽宗恒岱
禪主云亭雁門紫塞雞田
赤城昆池碣石鉅野洞庭
曠遠綿邈巖岫杳冥治本
於農務茲稼穡俶載南畝
我藝黍稷稅熟貢新勸賞
黜陟孟軻敦素史魚秉直
庶幾中庸勞謙謹勅聆音
察理鑑貌辨色貽厥嘉猷
勉其祗植省躬譏誡寵增

駭躍超驤誅斬賊盜捕獲
叛亡布射僚丸嵇琴阮嘯
恬筆倫紙鈞巧任釣釋紛
利俗並皆佳妙毛施淑姿
工顰妍笑年矢每催曦暉
朗曜璇璣懸斡晦魄環照
指薪修祜永綏吉劭矩步
引領俯仰廊廟束帶矜莊
徘徊瞻眺孤陋寡聞愚蒙
等誚謂語助者焉哉乎也

天地玄黃宇宙洪荒日

盈昃辰宿列張寒來暑往

秋收冬藏閏餘成歲律召

調陽雲騰致雨露結爲霜

金生麗水玉出崐崗劍號

巨闕珠稱夜光菓珎李柰

菜重芥薑海鹹河淡鱗潛

羽翔龍師火帝鳥官人皇

始制文字乃服衣裳推位

金生麗水，玉出崑崗。劍號巨闕，珠稱夜光。菓珍李柰，菜重芥薑。海鹹河淡，鱗潛羽翔。龍師火帝，鳥官人皇。始制文字，乃服衣裳。推位

讓國有虞陶唐弔民伐罪

周發殷湯坐朝問道垂拱

平章愛育黎首臣伏戎羌

遐邇壹體率賓歸王鳴鳳

在樹白駒食場化被草木

讓國，有虞陶唐。弔民伐罪，
周發殷湯。坐朝問道，垂拱
平章。愛育黎首，臣伏戎羌。
遐邇壹體，率賓歸王。鳴鳳
在樹，白駒食場。化被草木，

賴及萬方。蓋此身髮，四大／五常。恭惟鞠養，豈敢毀傷。／女慕貞絜，男效才良。知過／必改，得能莫忘。罔談彼短，／靡恃己長。信使可覆，器欲／

賴及萬方蓋此身髮四
五常恭惟鞠養豈敢毀傷
女慕貞絜男效才良知過
必改得能莫忘罔談彼短
靡恃己長信使可覆器欲

難量墨悲絲染詩讚羔羊

景行維賢剋念作聖德建

名立形端表正空谷傳聲

虛堂習聽禍因惡積福緣

善慶尺璧非寶寸陰是競

難量。墨悲絲染,詩讚羔羊。／景行維賢,剋念作聖。德建／名立,形端表正。空谷傳聲,／虛堂習聽。禍因惡積,福緣／善慶。尺璧非寶,寸陰是競。／

資父事君曰嚴與敬孝當
竭力忠則盡命臨深履薄
夙興溫清似蘭斯馨如松
之盛川流不息淵澄取映
容止若思言辭安定篤初

資父事君，曰嚴與敬。孝當／竭力，忠則盡命。臨深履薄，／夙興溫清。似蘭斯馨，如松／之盛。川流不息，淵澄取映。／容止若思，言辭安定。篤初／

誠美慎終宜令榮業所基
藉甚無竟學優登仕攝職
從政存以甘棠去而益詠
樂殊貴賤禮別尊卑上和
下睦夫唱婦隨外受傅訓

誠美，慎終宜令。榮業所基，藉甚無竟。學優登仕，攝職從政。存以甘棠，去而益詠。樂殊貴賤，禮別尊卑。上和下睦，夫唱婦隨。外受傅訓，

八

入奉母儀諸姑伯叔猶子
比兒孔懷兄弟同氣連枝
交友投分切磨箴規仁慈
隱惻造次弗離節義廉退
顛沛匪虧性靜情逸心動

入奉母儀。諸姑伯叔，猶子比兒。孔懷兄弟，同氣連枝。交友投分，切磨箴規。仁慈隱惻，造次弗離。節義廉退，顛沛匪虧。性靜情逸，心動

神疲守真志滿逐物意移

堅持雅操好爵自縻都邑

華夏東西二京背芒面洛

浮渭據涇宮殿磐鬱樓觀

飛驚圖寫禽獸畫綵仙靈

丙舍傍啟甲帳對楹肆筵
設席鼓瑟吹笙升階納陛
弁轉疑星右通廣內左達
承明既集墳典亦聚群英
杜稿鍾隸漆書壁經府羅

丙舍傍啟，甲帳對楹。肆筵／設席，鼓瑟吹笙。升階納陛，／弁轉疑星。右通廣內，左達／承明。既集墳典，亦聚群英。／杜稿鍾隸，漆書壁經。府羅／

將相路俠槐卿戶封八縣
家給千兵高冠陪輦驅轂
振纓世祿侈富車駕肥輕
策功茂實勒碑刻銘磻溪
伊尹佐時阿衡奄宅曲阜

將相，路俠槐卿。戶封八縣，一家給千兵。高冠陪輦，驅轂一振纓。世祿侈富，車駕肥輕。一策功茂實，勒碑刻銘。磻溪一伊尹，佐時阿衡。奄宅曲阜，一

微旦孰營桓公匡合濟弱
扶傾綺迴漢惠說感武丁
俊乂密勿多士寔寧晉楚
更霸趙魏困橫假途滅虢
踐土會盟何遵約法韓弊

微旦孰營？桓公匡合，濟弱｜扶傾。綺迴漢惠，說感武丁。｜俊乂密勿，多士寔寧。晉楚｜更霸，趙魏困橫。假途滅虢，｜踐土會盟。何遵約法，韓弊｜

煩刑起翦頗牧用軍寔精宣威沙漠馳譽丹青九州禹跡百郡秦并嶽宗恒岱禪主云亭鴈門紫塞雞田赤城昆池碣石鉅野洞庭

煩刑。起翦頗牧，用軍最精。／宣威沙漠，馳譽丹青。九州／禹跡，百郡秦并。岳宗恒岱，／禪主云亭。雁門紫塞，雞田／赤城。昆池碣石，鉅野洞庭。／

曠遠緜邈　巖岫杳冥

治本於農　務茲稼穡

俶載南畝　我藝黍稷

稅熟貢新　勸賞黜陟

孟軻敦素　史魚秉直

庶幾中庸　勞謙謹勅

曠遠綿邈，巖岫杳冥。治本／於農，務茲稼穡。俶載南畝，／我藝黍稷。稅熟貢新，勸賞／黜陟。孟軻敦素，史魚秉直。／庶幾中庸，勞謙謹勅。　聆音／

察理鑑貌辯色貽厥嘉猷

勉其祗植省躬譏誡寵增

抗極殆辱近恥林皋幸即

兩疏見機解組誰逼索居

閑處沉默寂寥求古尋論

散慮逍遙。欣奏累遣，戚謝歡招。渠荷的歷，園莽抽條。枇杷晚翠，梧桐早凋。陳根委翳，落葉飄颻。遊鵾獨運，凌摩絳霄。耽讀翫市，寓目

散慮逍遙欣奏累遣戚謝歡招渠荷的庭園莽抽篠枇杷晚翠梧桐早彫陳根委翳落葉飄颻遊鵾獨運凌摩絳霄耽翫市寓目

一七

囊箱易輶攸畏屬耳垣墻
具膳飡飯適口充腸飽飫
烹宰飢厭糟糠親戚故舊
老少異糧妾御績紡侍巾
帷房紈扇員潔銀燭煒煌

囊箱。易輶攸畏，屬耳垣墻。／具膳餐飯，適口充腸。飽飫／烹宰，飢厭糟糠。親戚故舊，／老少異糧。妾御績紡，侍巾／帷房。紈扇員潔，銀燭煒煌。／

畫眠夕寐藍笋象床絃歌

酒讌接杯舉觴矯手頓足

悅豫且康嫡後嗣續祭祀

蒸嘗稽顙再拜悚懼恐惶

牋牒簡要顧答審詳骸垢

畫眠夕寐，藍笋象床。弦歌｜酒讌，接杯舉觴。矯手頓足，｜悅豫且康。嫡後嗣續，祭祀｜蒸嘗。稽顙再拜，悚懼恐惶。｜牋牒簡要，顧答審詳。骸垢｜

想浴執熱顧涼驢騾犢特
駭躍超驤誅斬賊盜捕獲
叛亡希射遼丸嵇琴阮嘯
恬筆倫紙鈞巧任釣釋紛
利俗並皆佳妙毛施淑姿

想浴，執熱願涼。驢騾犢特，一駭躍超驤。誅斬賊盜，捕獲一叛亡。布射遼丸，嵇琴阮嘯。一恬筆倫紙，鈞巧任釣。釋紛一利俗，並皆佳妙。毛施淑姿，一

工嚬研咲年矢每催義暉

朗曜旋璣懸斡晦魄環照

指薪脩祜永綏吉劭矩步

引領俯仰廊廟束帶矜莊

俳佪瞻眺孤陋寡聞愚蒙

工嚬研笑。年矢每催，羲暉｜朗曜。璇璣懸斡，晦魄環照。｜指薪脩祜，永綏吉劭。矩步｜引領，俯仰廊廟。束帶矜莊，｜徘徊瞻眺。孤陋寡聞，愚蒙｜

等誚。謂語助者，焉哉乎也。

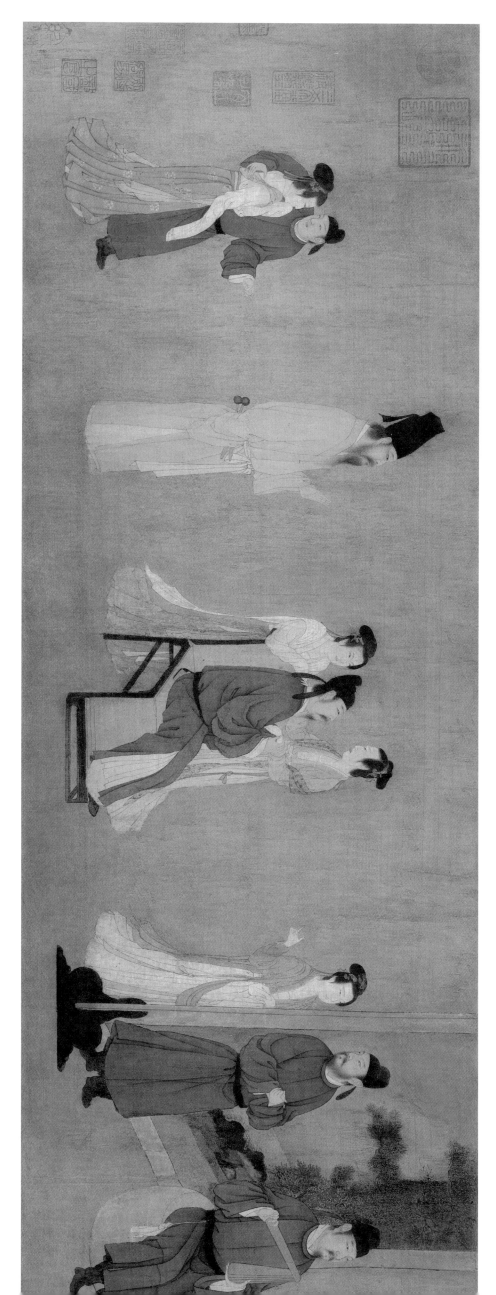

图书在版编目（CIP）数据

荣宝斋画谱．古代部分．82，顾闳中．韩熙载夜宴图／
（五代）顾闳中绘．— 北京：荣宝斋出版社，2023.3
ISBN 978-7-5003-2432-4

Ⅰ．①荣… Ⅱ．①顾… Ⅲ．①中国画－人物画－中国
－五代（907-960）Ⅳ．①J222

中国版本图书馆 CIP 数据核字（2021）第 272845 号

编　　者：孙虎城
责任编辑：王　勇
　　　　　李晓坤
责任校对：王桂荷
责任印制：王丽清
　　　　　毕景溪

RONGBAOZHAI HUAPU GUDAI BUFEN 82 HANXIZAIYEYANTU
荣宝斋画谱　古代部分　82　韩熙载夜宴图

绘　　　　　者：顾闳中（五代）
编辑出版发行：荣宝斋出版社
地　　　　址：北京市西城区琉璃厂西街19号
邮　政　编　码：100052
制 版 印 刷：北京荣宝乙品印刷有限公司

开本：787毫米×1092毫米　1/8　　印张：6
版次：2023年3月第1版　　　　　印次：2023年3月第1次印刷
印数：0001-3000　　　　　　　　定价：48.00元

ISBN 978-7-5003-2432-4
ISBN 978-7-5003-2432-4

定价：48.00元